U0064994

目錄

剛	破	照	尊	榜	雄
一几凡凡冈冈冈冈冈剛剛	一丆石石矿矿破破	一几月日肌肥照照照照照照	丷丷丷广产首首首酋尊尊尊尊尊尊	一十才木杧杧杧杧柿椊椊榜榜	一ナ左太杢杢杗杗雄雄雄雄

英	流	洪	惠	切	希
丶十艹艹芍芇苂英英	丶氵氵汸泸泸流流	丶氵氵汁汫洪洪	一丆丙百审車東東惠惠惠	一七切切	ノ乂爻爷希希希

二

變	製	團	機	重	明
變	製	團	機	重	明

變
、
亠
亩
亩
言
言
信
結
結
結
結
結
結
結
絲
絲
絲
絲
絲
絲
絲
絲
絲

製
、
二
午
午
牛
制
制
制
製
製
製
製

團
丨
冂
冂
冋
冋
冐
圃
團
團
團

機
一
十
才
木
村
杉
松
松
松
松
機
機
機

重
一
二
千
千
舌
舌
舌
重
重

明
丨
冂
月
日
明
明
明
明

三

宜	便	佔	阿	謝	抬
、丶宀宁宁宜宜宜	ノイイ仁仁佰佰便便	ノイイ什估佔佔	丶丿阝阝阿阿阿阿	丶亠言言言言訂訮詢詢謝謝謝 謝	一十扌扑抭抬抬

恨	楚	清	釋	靜	冷

透	吧	異	奇	臭	導
一二千禾禾秀秀透透透透	丶口口叩叩叩吧吧	口日田田里里里異異	一ナ大太枣奇奇	丶丿白白自自自臭臭臭	丶丷丷广产肖肖首首首道道道道導導導

嗆	揚	張	勁	感	術

嗆　揚　張　勁　感　術

術：ノ ヲ イ 彳 彳 祚 衍 衍 術 術 術

感：一 厂 厂 厓 咸 咸 咸 感 感 感

勁：一 ス 及 巠 巠 勁 勁

張：フ ヲ 弓 引 弨 弨 張 張 張

揚：一 十 扌 扩 押 押 捏 揚 揚 揚

嗆：丶 丷 口 叮 叭 吟 吟 哈 哈 嗆 嗆 嗆 嗆

七

招	鋭	尖	象	史	歴
一十才才打押招招	ノ人入全全全金金釣釣鈴鈴鈴鋭	一小小小尖尖	ノクケ各各备免免象象象	丶口口史史	一厂厂厂厂厂厂厂厂厂厂歴歴

殊	企	論	式	階	奸
一	ノ	、	一	'	く
ァ	人	二	二	３	乆
ヲ	个	士	テ	阝	女
ヌ	今	言	王	阝	奵
ヌ	企	言	式	阼	奸
歹		言	式	陟	
殔		訡		陟	
殊		論		陛	
殊		論		階	
		論		階	
		論			
		論			

九	商	公	營	里	鄰

ノ九

丶亠产产商商商

ノ八公公

営
丶丷斤斤炒炒炒丝丝丝丝営営営営

一ロ日日甲里

丶丷半米米歩歩歩鄰鄰鄰鄰鄰

觸	搞	境	環	工	管

觸 搞 境 環 工 管

（習字格）

道	知	合	熔	滚	乎
、 丷 丷 䒑 首 首 首 首 道 道 道	丿 广 二 矢 知 知 知	丿 人 人 仝 合 合 合	、 ソ 少 火 灯 灯 炒 炒 炒 炒 炒 熔 熔	、 ミ 氵 氵 浐 浐 浐 浐 浐 滚 滚 滚	一 丷 乊 立 乎

展	類	證	餘	悲	慈
一コア尺尼尽屈屈展展展	類類類 、ソ丷半米米米类类类数数数斯類類類	證證證 、ー亠言言言言言詈詈詝詝諮諮證	ノ人ケ今今含食食飳飳飳飳餘餘餘	ノナ寸寸非非非非悲悲悲	、ソ丷产兹兹兹兹兹兹慈慈慈慈

平	單	地	日	頂	民
一 一 一 立 平	、 ヽ ロ ロ ロロ 罒 罒 問 單 單 單	一 十 土 切 地 地	一 冂 月 日	一 丁 丁 丙 頂 頂 頂 頂	ㄱ コ ロ 民 民

農	國	加	量	需	酸
、口曰曲曲曲芦芦芦芦農農農農	一门月同同同同國國國	了力加加加	一口日日旦旦昌昌畳量量	一一一二一二一二一二需需需	一厂厂丙丙酉酉酌酌酌酌酸酸酸

驗	考	理	產	偶	設
驗驗驗驗驗驗驗驗 ｜厂厂厇厇馬馬馬馬馬馬駖駖駖駖駖驗	一十土耂老考	一二干王玨玨玴珄理理理	丶二立产产产产産産	ﾉ亻亻亻们偶偶偶偶偶偶	丶亠亠言言言訳設設

剩	遜	掛	飄	朝	踐
一二千千千千乖乖乘乘剩剩	一了了了了孫孫孫孫遜遜遜	一十才才才挂挂挂挂	飄飄飄飄 一一一一西西西西要要票飄飄飄飄	一十十古古直卓朝朝朝朝	一口口口口口口口口口口口

擾	干	突	衝	魔	遇
擾擾 一十扌扌扩扩护护捏捏擾擾擾擾擾	一二干	、丶宀宀空空突突突	ノク彳彳行行徝徝徨衝衝衝衝	魔魔魔魔魔魔 、一广广广庅庅庅庅庲庲麿麿麿麿	一口日日日禺禺禺禺遇遇遇遇

守	幹	火	狠	惡	表
、、宀宀守守	一十土古古直卓卓軩軩軩幹	、、少火	ノ犭犭犭狎狠狠	一丁丌西西亞亞,惡惡惡	一二丰主耒表表表

目	瞅	頭	回	靈	激

目：丨 冂 月 月 目

瞅：丨 冂 月 月 目 盯 盯 盯 睄 瞅 瞅

頭：一 一 一 三 可 豆 豆 豆 豇 頭 頭 頭 頭 頭

回：丨 冂 冋 冋 回 回

靈：一 一 二 千 千 雨 雨 雫 霏 霏 霙 霝 霝 霝 靈 靈

激：丶 氵 氵 沪 沪 泊 泊 潷 潷 潡 潡 激 激 激

演	套	妙	玄	改	維
、丶氵汀汀汀沪沪沪淁淁淯演演演演	一ナ大本本本奏奎套套	く女女好妙妙妙	、一亠玄玄	フコ己已改改	纟纟纟纟纟纟纟糸紒紒紒紒維維維維

牙	至	擦	摩	數	簡
一 匸 牙 牙	一 工 互 至 至	擦 一 寸 扌 扌 扩 护 护 挖 挖 按 撨 擦 擦	、 一 广 广 广 庐 庐 庐 庥 麻 摩 摩	、 ロ 冎 由 吕 串 書 婁 婁 婁 數 數 數	簡 簡 ノ ケ ゲ ゲ 竹 竹 節 節 節 節 簡 簡 簡

算	累	膊	胳	椿	站

算　ノ ト ト ゲ 竹 竹 笻 笪 笪 筸 算 算

累　丶 口 日 用 田 甲 罗 累 累 累

膊　丿 月 月 肝 肝 肝 肥 肺 肺 腫 膊 膊

胳　丿 月 月 肟 胶 胶 胳 胳

椿　一 十 才 木 村 杧 柈 桂 桂 桂 椿 椿

站　丶 一 ナ 立 立 立 计 站 站

二三

蹦	塊	緩	別	陣	坐
蹦蹦 丶 ㄧ ㄇ ㄇ 甲 甲 甲 足 足 足' 足山 足山 跚 跚 蹦 蹦 蹦 蹦	一 十 土 圹 均 坤 坤 坮 塊 塊 塊	ㄥ ㄠ 幺 糸 糸 糸 糸 糸' 糸 糸 絲 絲 絲 緩 緩 緩	丶 ㄇ ㄇ ㄇ 尸 另 別 別	ㄱ �362 �14 阝 阝' 阝 阵 阵 阵 陣	ㄣ 人 ㄑ 从 从 丛 坐 坐

趕	微	稍	拿	害	屬
一十土キキキ走走起起起趕趕	ノ彳彳彳彳彳徍徍微微微微	一二千禾禾利利利稍稍稍	ノ入入今今今合拿拿拿	、宀宀宁宇宔宔害害	一厂厂尸尸尸尸屑屑屑屬屬屬

打	緣	消	候	用	起
一十扌打	纟纟纟糸糸糸糸絆緣緣緣緣	、ソジジ沙消消消	ノイ仁仔仔佚佗侯候)刀月月用	一十土キキ走走起起

具	更	極	須	必	哪
一 卩 冂 月 月 目 且 具 具	一 一 一 一 百 更 更	一 十 才 木 朾 朾 柯 柯 極 極 極	ノ ク 多 夕 夕 汅 沥 須 須 須 須	丶 心 心 心 必	丨 口 口 叮 吗 吶 哪 哪 哪

禪	期	盤	腿	時	始
、ラ オ ネ ネ ネ ネ ネ ネ 祁 神 禪 禪 禪	一 十 廾 廿 甘 其 其 期 期 期	' ノ 力 力 角 舟 舟 般 般 般 般 盤 盤 盤	ノ 刀 月 月 月 刖 刖 肥 胆 服 腥 腿	一 刀 日 日 旷 旷 旷 時 時	く 女 女 如 始 始 始

住	擋	條	橫	苦	吃
ノイイ们仁住住	一十扌扩扩扩护挡挡挡挡擋擋	ノイ们仁伫攸條條條	一十才木木村杆杆椙椙横横横橫	丶艹艹艹兰艼苦苦苦	丨口口叮吃

志	骨	勞	快	痛	沒
一十士士志志志	丨口口丹丹丹骨骨骨	丶丷屮屮烞烞烞烞勞勞	丶丨忄忄忖快快	丶亠广广疒疒疒疔痟痟痛痛	丶丶氵氵氵氵沪沒

憑	無	覺	信	迷	概
、冫冫汗汗汗馮馮馮馮馮馮憑憑憑	ノト仁仁credit无無無無無	覺覺覺覺 / ʸ ʸ ʸ ʸ ʸ 伯 伯 鬥 鬥 鬥 與 學 學	ノイ仁仁仁信信信信	、丷丷半半米米迷迷迷	一十才才杉杉杷杷杭杭椥概

出	付	受	何	領	父
一屮中出出	ノイ仁付付	一一一一一一一受受	ノイ仁仁何何	ノ人今今今令令領領領領領	ノハグ父

宙	宇	包	形	周	性
丶丶宀宀宀宙宙	丶丶宀宀宀宇	丿勹勺包	一二于开形形	丿门月冃用用周周	丶忄忄忄忄性性

氣	差	開	特	忍	善
ノ `一` ヒ 气 气 气 氜 氣 氣 氣	、 丷 业 半 羊 羊 差 差 差	I F F F F 門 門 門 門 門 開 開	ノ ㇇ 牜 牜 牛 牜 牡 特 特	フ 刀 刃 刃' 忍 忍 忍	、 丷 业 半 羊 羊 羊 羊 差 善 善

思	代	近	確	意	少
丶口日田田思思思思	ノイ代代	丶斤斤斤近近近	一丁石石石矿矿砕砕碏碏確確	丶立立立产音音音意意意	丿小小少

悟	響	影	兩	體	存
丶丨忄忄忄忟恬恬悟悟	響響響響響	乚乡乡乡彳針綃綃郷郷郷郷郷郷	一二厂厄而兩兩	體體體體體體體	一ナ才存存
		丶口日日旦旱昱昱景景影影影		丶口日日田旦骨骨骨骨骨骨骨骨骨骨體	

祖　族　家　況　源　止

丶ラネ初初祖祖祖

丶亠方方扩於於族族族

丶宀宀宁宇宇家家家

丶氵氵沪况

丶氵氵沪沪沪汤沥沥源源源

一卜止止

缺	跟	進	已	呀	話
ノ ム ヒ 午 缶 缸 缸 缺 缺	丶 ロ ロ 甲 早 足 趴 趴 跟 跟 跟	ノ イ 个 个 隹 隹 隹 進 進 進	コ コ 已	丶 口 口 口 叿 呀	丶 ㆍ 言 言 言 言 訐 訐 話 話

殺	動	滅	世	前	傳
ノ メ メ チ チ 糸 杀 杀 殺 殺 殺	一 一 千 千 千 盲 重 重 動	、 、 氵 氵 氵 汇 汇 减 减 减 减	一 十 廿 世 世	、 、 丷 广 肖 肖 前 前 前	ノ イ 亻 仵 伫 但 俥 傳 傳 傳 傳

等	造	另	外	空	總
ノ ト メ メ 竹 竹 竺 竿 笙 等 等	ノ ヒ 牛 牛 告 告 浩 浩 造	ー ロ ロ 号 另	ノ ク タ 列 外	、 ハ 宀 宀 空 空 空	〈 纟 纟 纟 纟 纟 纟 紉 紉 紉 絗 絗 絗 總 總
					總

四十

扭	色	情	如	輔	力
一十才扫扭扭	ノク夕名色色	、忄忄忄忄忄情情情情	く女女如如如	一厂厂百亘車車斬斬輨輔輔	フ力

承	壞	德	發	白	化
一了了了手承承承	一十十扩圹圹坤坤坤壤壤壤壤壤壤壤壤壤	ノクク彳彳彳彳德德德德德德德德	フヌ歺癶癶癶癶鹁鹁發發	ノイ白白白	ノイ仁化

漢字練習

國字 筆畫順序練習簿 參
鋼筆練習本

作　　者	余小敏
美編設計	余小敏
發 行 人	愛幸福文創設計
出 版 者	愛幸福文創設計
	新北市板橋區中山路一段160號
	發行專線　0936-677-482
	匯款帳號　國泰世華銀行(013)
	045-50-025144-5
代 理 商	白象文化事業有限公司
	401台中市東區和平街228巷44號
	電話　04-22208589
印　　刷	卡之屋網路科技有限公司
初版一刷	2021年10月
定　　價	一套四本　新台幣399元

 蝦皮購物網址
shopee.tw/mimiyu0315

若有大量購書需求，請與客戶服務中心聯繫。

客戶服務中心

地　　址：22065新北市板橋區中
　　　　　山路一段160號
電　　話：0936-677-482
服務時間：週一至週五9:00-18:00
E-mail：mimi0315@gmail.com